귀여운 손글씨 스킬+1을 얻었습니다

배성규 지음

길벗

아티스트 배성규의 쓰기 쉬운 글씨 레슨

귀여운 손글씨 스킬을 얻었습니다

초판 발행 · 2023년 2월 1일

지은이 · 배성규

발행인 · 이종원
발행처 · (주) 도서출판 길벗
출판사 등록일 · 1990년 12월 24일
주소 · 서울시 마포구 월드컵로 10길 56 (서교동)
대표전화 · 02) 332-0931 ┃ 팩스 · 02)323-0586
홈페이지 · www.gilbut.co.kr ┃ 이메일 · gilbut@gilbut.co.kr

편집팀장 · 민보람 ┃ 기획 및 책임편집 · 백혜성(hsbaek@gilbut.co.kr) ┃ 디자인 · 최주연
제작 · 이준호, 손일순, 이진혁 ┃ 영업마케팅 · 한준희 ┃ 웹마케팅 · 김선영, 류효정, 이지현
영업관리 · 김명자 ┃ 독자지원 · 윤정아, 최희창

본문 조판 · 페이지트리 ┃ CTP 출력 및 인쇄 · 교보피앤비 ┃ 제본 · 경문제책

ISBN 979-11-407-0282-4 (13640)
(길벗 도서번호 020210)

정가 15,000원

독자의 1초까지 아껴주는 정성 길벗출판사

(주)도서출판 길벗 ┃ IT교육서, IT단행본, 경제경영, 어학&실용서, 인문교양서, 자녀교육서 www.gilbut.co.kr
길벗스쿨 ┃ 국어학습, 수학학습, 어린이교양, 주니어 어학학습, 학습단행본 www.gilbutschool.co.kr

독자의 1초를 아껴주는 정성!
세상이 아무리 바쁘게 돌아가더라도
책까지 아무렇게나 빨리 만들 수는 없습니다.

인스턴트 식품 같은 책보다는
오래 익힌 술이나 장맛이 밴 책을 만들고 싶습니다.

땀 흘리며 일하는 당신을 위해
한 권 한 권 마음을 다해 만들겠습니다.

마지막 페이지에서 만날 새로운 당신을 위해
더 나은 길을 준비하겠습니다.

독자의 1초를 아껴주는 정성을 만나보십시오.

 # 작가의 말

글씨를 잘 쓰는 사람은 매력적입니다.

어릴 때부터 글씨를 제법 잘 써서 글씨 쓰는 것을 굉장히 즐겼습니다. 그래서 수업 시간에 필기하는 것을 좋아했고(물론 공부를 잘하는 것과는 별개입니다), 손편지 쓰는 것을 좋아했습니다.

왜 내가 글씨 쓰는 것에 매력을 느꼈는지 가만히 생각해 보니, 글씨는 모든 생각과 기록의 출발점이기 때문인 것 같습니다. 그리고 그 생각과 기록은 이야기를 전하는 도구이죠. 손글씨는 이토록 순수하고 원초적인 기능과 동시에 감정을 전달하는 매개체입니다. 그것이 손글씨의 가장 큰 매력이 아닐까 생각합니다.

캘리그래피 강의를 수년간했고, 캘리그래피 도서도 출간하면서 많은 분들에게 글씨 쓰는 법을 가르쳐 왔습니다. 그 과정 속에서 알게 된 것은 캘리그래피는 상당히 어렵고 훈련이 필요한 분야라는 것입니다. 그림을 그리는 직업을 가진 제가 그림 그리는 것보다 더 힘들고 어렵다고 말하는 것이 캘리그래피입니다. 왜냐하면 캘리그래피는 글씨를 '쓰는 것'이 아니라 '그리는 것'에 가깝기 때문입니다. 한글 자음과 모음의 언어적 구조도 알아야 하고, 테트리스 하듯이 자음과 모음을 공간 안에 효율적으로 분배하는 안목도 있어야 합니다. 아름다운 글씨를

능숙하게 쓰려면 수년간 쓰고 익히는 여러 가지 노력이 복합적으로 필요합니다. 그래야 한 계단 한 계단 성장할 수 있기 때문입니다.

그래서 이 책을 처음 집필하기 시작했을 때 어떤 필체를 담아야 할까 고민을 많이 했습니다. 화려하고 멋진 캘리그래피 서체도 좋지만 누구나 쉽고 편하게 쓸 수 있는 서체를 전하고 싶었습니다. 겉보기에는 그저 담백한 서체이지만 천천히 따라 쓰며 글씨를 교정하고 자신만의 필체를 만들어 나갈 수 있는 바탕이 될 수 있었으면 하는 바람입니다.
그리고 또 하나, 멋진 글씨를 쓰는 방법보다 글씨로 감정을 전달하는 방법을 알려주는 책이 되었으면 합니다. 그래서 책 속 문장들도 특별할 것 없는 저의 작은 생각들, 대단치 않은 소소한 이야기들을 모아 꾸밈없이 편안한 마음으로 써 내려갔습니다.

조금 삐뚤빼뚤하게 써도 좋고, 자를 대고 그은 것처럼 선이 올곧지 않아도 좋습니다. 과정 자체를 즐기면서 꾸준히 쓰다 보면 똑같아 보이던 글씨도 어느덧 조금씩 달라져 있을 것이라고 생각합니다. 완벽한 손글씨를 써야겠다는 부담감은 살짝 내려놓으세요. 지나치게 완벽함을 추구하면 글씨 쓰는 것 자체가 어느새 부담스러워질 거예요. 하루에 한 줄, 한 단어도 좋고, 오늘 하루 가장 기억에 남는 말, 출퇴근길에 들었던 노래 가사, 뭐든 좋습니다. 어쩌다 한번 쓰는 일기장이나 휴대폰 속에 끄적이는 메모같이 가볍게 시작해 보세요.
아날로그에서 디지털로 삶의 방식이 달라지며 손글씨를 종이가 아닌 태블릿으로도 쓸 수 있는 시대에 살고 있으니, 도구를 가리지 말고 자신에게 편한 방법으로 기록하는 습관을 만들어 보길 바랍니다. 이 책에 있는 글씨는 전부 저의 플레이리스트, 일기, 메모에서 발췌하고 다듬어서 만들어졌습니다. 여러분도 이 책과 함께 자신만의 기록을 늘려나가 보세요.

"자, 이제 여러분은 귀여운 손글씨 스킬을 하나 얻었습니다!"

From. 배성규

목차

Part 1 l 차근차근 바른 손글씨 준비

Part 2 l 또박또박 예쁜 손글씨 연습

동글체

바람체

Part 3 ㅣ 알록달록 일상에 스며드는 나의 손글씨

Part 4 ㅣ 사각사각 종이 위에 마음을 담고 싶은 날

이 책을 보는 방법

Part 1 | 차근차근 바른 손글씨 준비

손글씨 연습을 시작하기 전 알아두면 좋은 정보를 담았습니다. 추천하는 손글씨 도구를 비롯해 저자만의 예쁜 글씨 쓰는 비법 등을 공개합니다. 하지만 손글씨 쓰기에 정답이 없듯 꼭 해야만 하는 것은 없습니다. 자신에게 잘 맞는 것을 선택적으로 사용해 주세요.

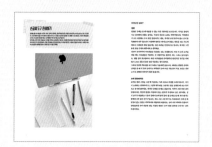

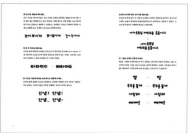

Part 2 | 또박또박 예쁜 손글씨 연습

본격적으로 이 책에서 소개하는 '동글체'와 '바람체'를 연습해 볼 수 있습니다. 받침 없는 글자, 받침 있는 글자, 단어, 짧은 글, 긴 글 연습을 통해 서체와 익숙해지는 시간을 가져보세요.

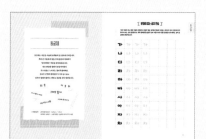

Part 3 | 알록달록 일상에 스며드는 나의 손글씨

앞에서 연습한 손글씨를 일상에 활용하는 법을 소개합니다. 메모할 때, 선물할 때, 일기를 쓸 때
조금 더 예쁘고 한 끗 다르게 표현하는 팁을 알 수 있습니다. 손글씨를 새기는 것 하나만으로 나
만의 특별한 물건을 만드는 경험을 해보세요.

Part 4 | 사각사각 종이 위에 마음을 담고 싶은 날

저자가 직접 그린 일러스트와 문구를 넣어 구성한 필사 페이지입니다. 아름다운 그림과 함께 흐
르는 감성적인 글을 나만의 서체로 필사해 보세요.

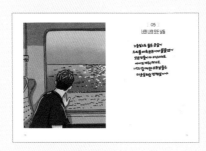

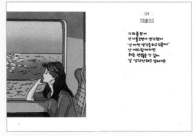

Part

01

차근차근
바른 손글씨
준비

손글씨 도구 준비하기

글씨를 쓸 때 사용하는 도구는 여러 가지가 있지만, 절대적으로 모든 이를 만족시키는 도구는 없다고 할 수 있어요. 누군가에게 정말 쓰기 편하고 좋은 도구가, 또 다른 누군가의 손에는 안 맞을 수 있거든요. 그래서 제일 좋은 도구는 '내 손에 가장 잘 맞는, 내 취향에 가장 잘 맞는 도구'입니다.

여기서는 제가 자주 사용하는 도구를 간단히 소개하려고 합니다. 이것을 참고해서 직접 문구점에 가서 필기감을 테스트하고 도구를 준비하는 것을 추천해요. 본인에게 맞는 도구를 찾은 후, 꾸준히 연습해 보세요. 그러면 조금씩 본인만의 필체를 만들고 다듬어 갈 수 있을 거예요.

무엇으로 쓸까?

연필

연필은 글씨를 쓸 때 사용할 수 있는 가장 기본적인 도구입니다. 가격도 합리적이고 종이와의 궁합도 좋아요. 특유의 질감과 소리도 매력적입니다. 익숙함에서 오는 편안함도 무시 못할 장점이기도 해요. 하지만 쓰면 쓸수록 닳고 끝이 뭉툭해져서 자주 깎으면서 사용해야 한다는 번거로움이 있고, 연필을 쓰는 각도에 따라서 미세하게 획이 달라지는 점은 아쉬운 단점이기도 합니다. 하지만 그것 또한 연필 글씨의 매력이라고 생각해요.

연필이 불편하다면 샤프펜슬을 사용하는 것도 추천합니다. 어릴 적 글씨 쓰기를 배울 때는 샤프펜슬을 사용하는 걸 지양하기도 했지만, 저는 그러고 싶지 않아요. 편한 것이 최고입니다. 대신 샤프펜슬을 준비한다면 안정적인 필기를 위해 0.8~1.0mm 정도의 굵은 심을 사용하는 것이 좋아요.

그리고 연필과 샤프펜슬 모두 B심을 사용하면 좋습니다. HB심은 단단한 편이라 글씨를 쓸 때 더 힘이 들어가고 뻑뻑해서 손이 아플 가능성이 커요. B심은 진하고 무른 편이라 다루기가 훨씬 좋습니다.

코픽 멀티라이너

코픽은 원래 그림을 그릴 때 사용하는 마카 펜으로 유명한 브랜드입니다. 여기서 소개하는 멀티라이너도 그림의 테두리를 그리거나 선을 표현할 때 쓰는 목적으로 출시된 펜이에요. 하지만 글씨를 쓸 때도 좋습니다. 가격이 조금 비싼 것이 단점이지만, 약간의 번짐도 허용하지 않는 분에게 추천하고 싶은 펜이에요. 심의 굵기가 다양하고 수분에 강해서 손에 땀이 많아 펜 글씨를 쓸 때 자주 번지는 분에게 너무 좋은 필기구입니다. 저도 그림 그릴 때 주로 사용하다가 글씨 쓸 때 번짐이 없고 필감도 매력적이라 애용하게 되었어요. 심이 너무 딱딱하지 않아서 만년필처럼 촉이 단단한 펜을 사용할 때보다 손이 훨씬 편하게 나아가는 것이 특징이에요.

어디에 쓸까?

종이

종이도 펜과 마찬가지로 본인에게 맞는 것을 찾는 것이 중요합니다. 단, 한 가지 주의해야 할 점은 글씨를 쓸 때 코팅이 된 종이는 적합하지 않아요. 같은 A4 용지여도 코팅된 종이는 연필이나 펜이 잘 미끄러지고, 특히 펜의 경우 잉크가 쉽게 마르지 않아서 바로 번지는 일이 생기기도 해요. 저는 주로 일반 A4 용지를 사용하는데, 주로 '밀크(milk) 베이지 A4 용지'를 사용하고 있어요. 표면의 거침이 적당하고 코팅이 되지 않은 종이라서 부드럽게 필기할 수 있습니다. 가격도 합리적이기 때문에 500장 묶음을 1~2개 사서 부담 없이 사용할 수 있답니다. 수채화 용지처럼 표면에 요철이 너무 많은 거친 종이는 피하는 게 좋아요.

아이패드

아이패드를 사용해 손글씨 연습을 하면 재료를 따로 구입할 필요가 없는 것이 가장 큰 장점이에요. 하지만 고가의 애플펜슬을 사야 하기 때문에 초기 진입 장벽이 조금 높다는 점이 있죠. 그래도 연필이나 펜처럼 소모품이 아니라 반영구적으로 계속 사용할 수 있는 도구이다 보니 오히려 장점이 되기도 합니다. 저는 그림도 그리고 글씨도 쓰기 때문에 〈프로크리에이트(Procreate)〉 애플리케이션을 사용하고 있는데요, 다이어리를 사용하는 분들이라면 〈굿노트(GoodNotes)〉 애플리케이션도 좋은 선택이 될 수 있을 것 같아요. 〈프로크리에이트〉로 그림을 그린 후 스티커를 만들어서 〈굿노트〉로 불러와서 직접 다이어리를 꾸밀 수도 있거든요. 디지털 기기를 사용하면 과정을 심플하게 하면서, 활용을 극대화할 수 있는 것이 가장 큰 특징이라고 할 수 있겠죠. 다만 직접 손으로 사각사각 쓰는 손맛은 아쉬울 수 있어요.

손글씨가 예뻐지는 핵심 비법

글씨를 예쁘게 쓰는 방법은 여러 가지가 있어요. 멋을 내야 하는 캘리그래피는 글씨를 '쓴다'기보다는 '그린다'에 가까워서 미적인 감각의 영향을 받을 수 있습니다. 반면 손글씨의 경우는 우리가 써왔던 필기 방법을 조금만 다듬어 주면 훨씬 예쁜 글씨를 쓸 수 있어요.
제가 생각하는 예쁜 손글씨 쓰는 방법 몇 가지를 알려드릴게요. 차근차근 함께 하면 여러분의 손글씨도 더 근사해 보일 수 있을 거예요.

① 사각형을 만들어 보세요.

가상의 사각형을 그려서 반듯하고 정돈된 글씨를 만들 수 있어요. 한글을 배울 때 8칸, 10칸 공책을 사용하고, 알파벳을 배울 때 사용하는 영문 노트를 보면 가로로 줄이 그어져 있죠? 그것처럼 한 글자씩 공간을 채운다는 느낌으로 글씨를 쓰면 훨씬 더 균형감 있고 깔끔한 글씨를 쓸 수 있어요.

② 필기구를 다양하게 사용해 보세요.

사람도 때와 장소에 따라서 다른 옷을 입고 그에 맞는 분위기를 연출하는 것처럼, 글씨도 어떤 펜을 쓰냐에 따라서 다른 느낌을 만들 수 있어요. 심이 딱딱한 펜은 강인한 느낌, 붓처럼 부드러운 촉을 가진 펜은 섬세한 느낌의 필체를, 납작한 펜은 무게감 있고 진중한 느낌, 날카롭고 얇은 펜은 차갑고 날렵한 느낌의 필체를 만들어요.

둥근　딱딱　날렵한　부드러운

③ 다르게, 새롭게 써보세요.

같은 글귀를 다르게 써보는 것은 글씨로 감정을 표현하는 연습을 할 때 더할 나
위 없이 좋은 방법입니다. 같은 글자여도 어떤 펜으로 어떤 필체로 쓰는지에 따
라서 다른 감정으로 전달할 수 있거든요. 좋아하는 글귀를 선택해서 담백한 필
체로 표현해 보고, 섬세한 느낌으로도 표현해 보세요.

눈이 부시게 눈이부시게 눈이 부시게

④ 한 끗 차이를 만들어요.

글씨를 쓸 때 약간의 포인트를 주면 조금 더 감각적인 손글씨를 쓸 수 있어요. 특
정 자음이나 모음을 쓸 때 나만의 포인트를 만들어 보는 거예요. 남들과는 조금
다른 특색있는 느낌의 손글씨를 쓸 수 있을 거예요.

티라미수 → 티라미수

⑤ 부호를 사용해 감정을 효과적으로 전달해 보세요.

글씨를 통해 감정의 온도를 효과적으로 전달하기 위해서 문장 부호를 사용하는
것도 좋아요. 부호의 사용은 어투를 결정하는 요소가 되기도 합니다.

**안녕? 안녕!
안녕... 안녕~**

⑥ 끊어 쓰기와 문단 나누기를 해보세요.

문장을 쓸 때 한 줄로 쭉 이어서 쓰지 않고 단어를 적당하게 끊어주는 센스가 필요해요. 운율이 생기면서 문장의 분위기를 더 효과적으로 전달할 수 있어요. 흐름을 끊지 않도록 적절하게 문단을 나눠보세요.

⑦ 그림을 글씨로 만들어 보세요.

때로는 그림이 글씨의 일부가 될 수 있어요. 대부분의 사람이 인지하고 있는 일반적인 모양의 그림을 자음이 들어갈 자리에 배치하는 거예요. 가독성을 해치지 않는 범위에서 글씨와 함께 쓰면 개성 있는 글씨 쓰기가 가능합니다.

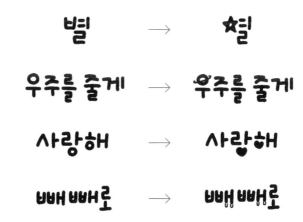

손글씨 연습을 시작하기 전에

본격적으로 글씨 연습을 하기 전에 나의 필체가 어떤지 점검하고 앞으로 어떤 느낌의 글씨를 쓰고 싶은지 생각해 보는 시간을 가져보세요. 필체 교정을 위해서는 예쁜 글씨를 많이 따라 써보고 연습하는 것도 중요하지만, 꾸준히 오래 지속하려면 스스로 필요성과 즐거움을 느껴야 한다고 생각해요. 지금 여러분이 쓰고 싶은 손글씨는 무엇인가요?

내 손글씨 점검하기

손글씨 연습을 시작하려 한다면 지금 자신의 글씨가 마음에 들지 않는 경우가 많을 거예요. 먼저 천천히 글씨를 써 보고 내 손글씨의 문제가 무엇일지 생각해 보는 시간을 가지는 것도 좋아요. 글씨가 기울어져 있거나 크기가 들쑥날쑥하지 않은지, 자간과 행간, 띄어쓰기가 일정하지 않은지, 자음이나 모음이 너무 크거나 작지 않은지, 글씨를 너무 급하게 쓰고 있지는 않은지 체크해 보세요. 자신의 습관을 알고 나면 어떤 점을 고치고 싶은지도 알 수 있을 거예요.

천천히, 관찰하면서, 많이 써보기

예쁜 글씨를 쓰기 위해서는 급하지 않게 쓰는 것이 가장 중요해요. 글씨를 오랫동안 쓴 저도, 급하게 빨리 쓰면 예쁘게 써지지 않더라고요. 어떤 마음으로 어떤 모양으로 표현하는 게 좋을지 생각해 본 후 천천히 써주세요.

그렇게 글씨를 써 내려가면서 중요한 것 또 하나는 관찰력을 키우는 것입니다. 자음과 모음, 받침의 모양을 충분히 생각하면서 글씨를 쓰는 거죠. '이렇게 쓰면 이런 글씨가 되고, 저렇게 쓰면 저런 느낌이 되는구나'하고 스스로 깨쳐야 해요. 이렇게 관찰을 하다 보면 여러분의 시야도 넓어질 수 있겠죠.

글씨를 쓰는 것은 정답이 정해진 것도 아니고, 지름길도 없어요. 많이 써보고 많은 시행착오를 겪어보는 것이 중요해요. 요즘은 컴퓨터와 스마트폰 자판에 익숙해지면서 글씨를 쓰는 일이 점차 줄고 있지요. 사실 글씨는 정말 아는 만큼, 써본 만큼 결과물이 달라진답니다. 가볍게 쓰고 싶은 글씨부터 차근차근 연습해 보세요. 그렇게 조금씩 흥미를 키워가면 오랫동안 지속할 수 있는 원동력이 생길 거예요.

흰 종이만 보면 막막한 당신에게

'뭘 어떻게 써야 할지 모르겠어'라는 생각이 든다면, 일단 펜을 들고 메모를 하거나 일기를 쓰세요. 하루의 일과도 좋고, 그날의 기분, 좋아하는 글귀, 그저 떠오르는 단어도 좋아요. 글씨를 쓰기 위해 영화를 보거나 독서를 하지 않아도 돼요. 꼭 해야 하는 미션처럼 여기게 되면 금방 지치고 흥미도 잃게 되니까요. 모든 것은 부담스럽지 않게 시도해 보세요. 거창하고 멋진 말이 아닌 그저 시시콜콜한 이야기, 사소한 것들을 적다 보면 마음도 편하고 부담도 사라지게 될 거예요. 그리고 그 기록이 차곡차곡 모이면 어느샌가 표현력도 좋아지고, 여러 가지 생각도 해보게 되고, 다양한 글씨를 써볼 수도 있을 거예요.

반듯한 글씨와 흘려 쓰는 글씨

손글씨는 각자의 취향과 성향, 개성을 나타내는 도구 중 하나예요. 그래서 더욱 정답이 없고 다양한 모양이 있는 거라고 할 수 있죠. 수많은 필체 중 가장 극명하게 개성이 나뉘는 반듯한 글씨와 흘려 쓰는 글씨에 대해서 이야기해보려 해요. 반듯한 글씨는 자음과 모음의 가로 세로 선을 반듯하고 화려하지 않게 쓰는 것이죠. 정돈되고 절제된 선으로 또박또박 쓴 글씨체입니다. 그래서 가독성이 좋고 잘 읽힌다는 장점이 있어요. 감정이 조금 더 절제되어 있고, 직관적이고 느낌이죠. 반면 흘려 쓰는 글씨는 직선보다는 곡선의 느낌이 강하고, 비교적 자유롭게 쓴 느낌의 글씨예요. 반듯한 글씨에 비해서 가독성은 조금 떨어질 수 있지만, 호소력이 짙고 감정이 더 풍성하게 느껴지기도 합니다.

반듯한 글씨

넌 이미 네가
생각하는 것보다
강할거야!

Baby, you know
we can hurt together

흘려 쓰는 글씨

너는 내 품보다 더 빛나.
너는 마치 하나의 우주.
그 안에서 빛나는 별이야.
그렇게 찬란하게 빛날거야.

너의 영화에서 나는
지나가는 잠깐의 단역일수도 있지만.
내 영화에서 만큼은
주인공은 너였어.

어떤 필체가 마음에 드세요?

이 책에서는 반듯한 글씨인 '동글체'와 흘려 쓰는 글씨인 '바람체'를 함께 연습해 볼 거예요. 이 두 서체는 캘리그래피처럼 화려한 서체는 아니지만, 누구나 쉽고 빠르게 글씨를 교정할 수 있도록 담백하고 단정하게 쓰는 것에 중점을 두고 고심 하여 개발한 서체입니다.

2개의 필체 중 나와 맞는 글씨를 골라보세요. 꼭 이 필체를 복사한 듯 똑같이 쓰 지 않아도 돼요. 사람의 매력이 다양하고 개성이 모두 다른 것처럼 글씨도 마찬 가지입니다. 손글씨를 함께 연습해 보고 나만의 필체를 찾아가 보세요.

동글체

가 나 다 라 마 바 사
아 자 차 카 타 파 하

바람체

가 나 다 라 마 바 사
아 자 차 카 타 파 하

02

또박또박
예쁜 손글씨
연습

동글체

동글체는 직선을 사용해 또박또박 쓴 정자체 글씨입니다.
획의 끝 부분까지 힘을 주어 둥글게 처리해서
'동글체'라는 이름을 붙여보았습니다.
네모 반듯한 형태가 안정적이면서
부드러움도 느껴지는 것이 특징이에요.
골고루 균형이 잡혀있어서 가독성이 좋고
일부러 멋내지 않아도 귀엽고 깔끔한 것이 장점입니다.

위 로 아 로 하

그래도 될까

다시 만난 세계

야자나무 아메리카노

| 추천 도구 | 코픽 멀티라이너 – 0.8mm / 1.0mm
아이패드 브러시 – 스튜디오펜 / 동글체 브러시(작가 제공)

⟩ 받침이 없는 글자 연습 ⟨

가장 기본이 되는 한글 자음과 모음으로 받침이 없는 글자를 연습해 보세요. 서두르지 말고 천천히 또박 또박 써 보는 것이 중요합니다. 획의 끝부분을 둥글게 눌러 쓰면서 네모 칸을 균형감 있게 채우는 것이 동 글체의 포인트입니다.

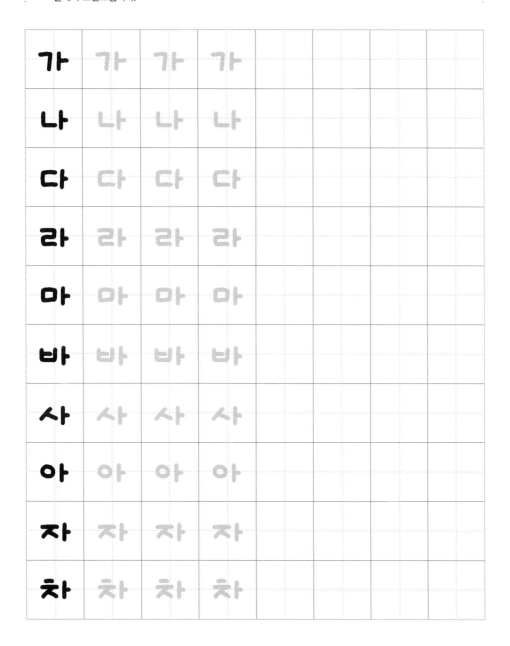

카	카	카	카				
타	타	타	타				
파	파	파	파				
하	하	하	하				
고	고	고	고				
구	구	구	구				
교	교	교	교				
너	너	너	너				
뉴	뉴	뉴	뉴				
냐	냐	냐	냐				
도	도	도	도				
태	태	태	태				

튜	튜	튜	튜				
서	서	서	서				
소	소	소	소				
슈	슈	슈	슈				
츄	츄	츄	츄				
초	초	초	초				
퍼	퍼	퍼	퍼				
푸	푸	푸	푸				
헤	헤	헤	헤				
후	후	후	후				
꺼	꺼	꺼	꺼				
큐	큐	큐	큐				

받침이 있는 글자 연습

이번에는 받침이 있는 글자를 써 볼까요. 받침은 모음이 어디에 오는지에 따라서, 어떤 자음이 받침이 되는지에 따라서 모양이 조금씩 달라져요. 마치 테트리스처럼 끼워 맞춰서 쓴다고 생각하면 쉬워요.

기	역	기	역	기	역		
니	은	니	은	니	은		
디	귿	디	귿	디	귿		
리	을	리	을	리	을		
미	음	미	음	미	음		
비	읍	비	읍	비	읍		
시	옷	시	옷	시	옷		
이	응	이	응	이	응		
지	읒	지	읒	지	읒		
치	읓	치	읓	치	읓		

키	윽	키	윽	키	윽		
티	읕	티	읕	티	읕		
피	읖	피	읖	피	읖		
히	읗	히	읗	히	읗		
닭	닭	닭	닭				
달	달	달	달				
별	별	별	별				
헐	헐	헐	헐				
봄	봄	봄	봄				
여	름	여	름	여	름		
가	을	가	을	가	을		
겨	울	겨	울	겨	울		

∑ 단어 연습 ⅀

단어 쓰기부터 시작해 보세요. 칸의 중앙에 잘 맞춰서 자음과 모음, 받침의 균형을 잘 보며 천천히 쓰는
것이 중요해요. 일상 속의 다양한 단어를 연습해 보면 필체를 다듬어 나가는데 도움이 된답니다.

하	루	하	루	하	루		
애	수	애	수	애	수		
위	로	위	로	위	로		
파	도	파	도	파	도		
바	다	바	다	바	다		
포	케	포	케	포	케		
쿠	키	쿠	키	쿠	키		
버	터	버	터	버	터		
러	브	러	브	러	브		
어	때	어	때	어	때		

블	랙	블	랙	블	랙		
핑	크	핑	크	핑	크		
치	킨	치	킨	치	킨		
읍	내	읍	내	읍	내		
한	계	한	계	한	계		
여	행	여	행	여	행		
캡	틴	캡	틴	캡	틴		
마	블	마	블	마	블		
지	랄	지	랄	지	랄		
치	약	치	약	치	약		
심	장	심	장	심	장		
목	살	목	살	목	살		

밀	도	밀	도	밀	도		
팝	콘	팝	콘	팝	콘		
엔	딩	엔	딩	엔	딩		
꼬	깔	꼬	깔	꼬	깔		
갈	등	갈	등	갈	등		
산	뚯	산	뚯	산	뚯		
듬	뿍	듬	뿍	듬	뿍		
국	수	국	수	국	수		
콜	라	콜	라	콜	라		
도	넛	도	넛	도	넛		
틱	톡	틱	톡	틱	톡		
왈	츠	왈	츠	왈	츠		

제	주	도	제	주	도		
깍	두	기	깍	두	기		
소	금	빵	소	금	빵		
뉴	진	스	뉴	진	스		
테	슬	라	테	슬	라		
초	콜	릿	초	콜	릿		
프	레	즐	프	레	즐		
누	텔	라	누	텔	라		
달	맞	이	달	맞	이		
팔	각	정	팔	각	정		
광	화	문	광	화	문		
신	세	계	신	세	계		

아	이	폰	아	이	폰		
갤	럭	시	갤	럭	시		
선	인	장	선	인	장		
립	스	틱	립	스	틱		
오	렌	지	오	렌	지		
캬	라	멜	캬	라	멜		
에	펠	탑	에	펠	탑		
쉐	이	크	쉐	이	크		
버	블	티	버	블	티		
클	래	식	클	래	식		
유	지	걸	유	지	걸		
휘	파	람	휘	파	람		

어	텐	션	어	텐	션		
뉴	트	로	뉴	트	로		
야	자	나	무	야	자	나	무
카	페	라	떼	카	페	라	떼
스	타	벅	스	스	타	벅	스
카	스	테	라	카	스	테	라
가	을	아	침	가	을	아	침
까	카	오	톡	까	카	오	톡
초	코	파	이	초	코	파	이
마	시	멜	로	마	시	멜	로
바	나	나	킥	바	나	나	킥
걸	크	러	쉬	걸	크	러	쉬

☑ 짧은 글 연습 ☑

문장이나 단어 뒤에 붙어서 어떠한 뜻을 첨가하여 뒤에 올 다른 말과의 관계를 표시해주거나 연결해주는
것을 '조사'라고 합니다. 대표적으로 '-은, -는, -이, -가, -을, -를'이 있죠. 이 조사를 더해, 짧은 글 쓰기
를 해볼게요. 앞서 연습한 단어와 조합해서 써도 좋고, 아래 예시를 함께 연습해도 좋아요.

엄마의 일기 엄마의 일기 엄마의 일기

아빠의 청춘 아빠의 청춘 아빠의 청춘

설레는 시작 설레는 시작 설레는 시작

사뿐한 발걸음 사뿐한 발걸음 사뿐한 발걸음

얼마나 좋을까　　　얼마나 좋을까　　　얼마나 좋을까

이 밤을 머금은 달　이 밤을 머금은 달　이 밤을 머금은 달

내 맘을 꼭 담아　　내 맘을 꼭 담아　　내 맘을 꼭 담아

눈이부시게　　　　눈이부시게　　　　눈이부시게

지나버린 계절　　　지나버린 계절　　　지나버린 계절

매일 나는 너와 매일 나는 너와 매일 나는 너와

오래 함께할거야 오래 함께할거야 오래 함께할거야

넌 나의 뮤즈 넌 나의 뮤즈 넌 나의 뮤즈

너 없는 시간들 너 없는 시간들 너 없는 시간들

그냥 그런날 그냥 그런날 그냥 그런날

노래하듯이 노래하듯이 노래하듯이

널 품에 안고 널 품에 안고 널 품에 안고

잊지못할 풍경 잊지못할 풍경 잊지못할 풍경

언제라도 피어나 언제라도 피어나 언제라도 피어나

그대만 있다면 그대만 있다면 그대만 있다면

우리 같이 살자　　우리 같이 살자　　우리 같이 살자

달빛의 노래　　달빛의 노래　　달빛의 노래

우리의 시간들　　우리의 시간들　　우리의 시간들

여름이었다　　여름이었다　　여름이었다

넌 나의 미래다　　넌 나의 미래다　　넌 나의 미래다

또 생각이나서 　또 생각이나서 　또 생각이나서

너를찾아 빙빙 　너를찾아 빙빙 　너를찾아 빙빙

반짝이는 너와 　반짝이는 너와 　반짝이는 너와

어른이 됐어 　어른이 됐어 　어른이 됐어

스치듯 안녕 　스치듯 안녕 　스치듯 안녕

⧁ 긴 문장 연습 ⧁

긴 문장이라고 해서 부담가질 필요는 없어요. 우리는 생각보다 문장 쓰기에 익숙하답니다. 어릴 적 일기한 번 안 써본 사람은 없으니까요. 반성문이나 각서, 손편지도 모두 긴 문장으로 이루어져 있죠. 서두르지 말고 차근차근 써 볼까요.

오늘처럼
바람이 부는날은
네 흔적을
지워내기 쉬워

오늘처럼
바람이 부는날은
네 흔적을
지워내기 쉬워

눈 뜨면 왠지
기분이 좋아
지난밤 꿈속에
네가 있던것 같아서

눈 뜨면 왠지
기분이 좋아
지난밤 꿈속에
네가 있던것 같아서

그대를 한가득 안고서
활짝 웃고 싶어요
그대는 나를 또한번
설레게 해요

그대를 한가득 안고서
활짝 웃고 싶어요
그대는 나를 또한번
설레게 해요

아까부터 널 보고 있는데
이제는 너도 눈치 챘겠지
사람들 톰속에서
너의 얼굴만 떠올라

아까부터 널 보고 있는데
이제는 너도 눈치 챘겠지
사람들 톰속에서
너의 얼굴만 떠올라

네가 어디에 있든,
네가 있는곳에
내 응원이 닿게 할거야.
그럼 내가 가서 닿을게
너랑 내앞에 놓인 길에는
항상 기대와 설렘으로
가득했으면 좋겠다

네가 어디에 있든,
네가 있는곳에
내 응원이 닿게 할거야.
그럼 내가 가서 닿을게
너랑 내앞에 놓인 길에는
항상 기대와 설렘으로
가득했으면 좋겠다

너는 내 꿈보다 더 빛나
너는 마치 하나의 우주
그 안에서 빛나는 별이야
그렇게 찬란하게 빛날거야
엄마의 꿈처럼
소녀의 꿈처럼
두려움도 없이. 의심도 없이.
눈이 부시도록 환하게 말이야

너는 내 꿈보다 더 빛나
너는 마치 하나의 우주
그 안에서 빛나는 별이야
그렇게 찬란하게 빛날거야
엄마의 꿈처럼
소녀의 꿈처럼
두려움도 없이. 의심도 없이.
눈이 부시도록 환하게 말이야

바람체

바람체는 자연스럽게 흘려 쓴 글씨체로,

바람에 살짝 날리는 느낌을 상상하며 쓴 서체입니다.

반듯한 동글체와는 달리 각진 느낌이 들면서

우상향으로 살짝 기울어져 있는 것이 특징이에요.

그래서 조금 더 화려하면서 감정이나 분위기의 전달이

효과적인 것이 특징이랍니다.

편하게 흘려 쓴 듯 하지만 자유로움과 멋이 느껴지는

매력적인 글씨체입니다.

원더랜드 햇살좋은날

기다릴게 언제까지나

제주도푸른밤 손을잡아줄게

| 추천 도구 | 코픽 멀티라이너 – 0.8mm / 1.0mm
아이패드 브러시 – 바람체 브러시(작가 제공)

∑ 받침이 없는 글자 연습 ⋜

가장 기본이 되는 한글 자음과 모음으로 받침이 없는 글자를 연습해 보세요. 서두르지 말고 천천히 또박 또박 써 보는 것이 중요합니다. 글자 획의 꺾이는 부분을 조금 각지게 처리하고 전체적 균형이 살짝 오른쪽으로 올라가게 쓰는 것이 바람체의 포인트입니다.

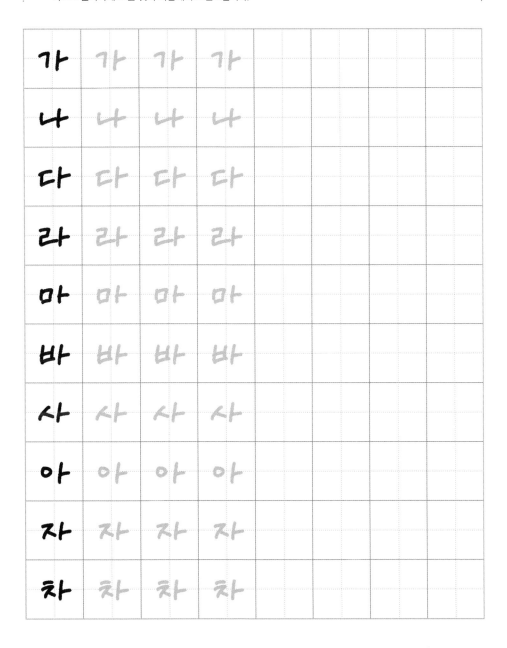

카	카	카	카					
타	타	타	타					
파	파	파	파					
하	하	하	하					
고	고	고	고					
규	규	규	규					
거	거	거	거					
누	누	누	누					
노	노	노	노					
뉴	뉴	뉴	뉴					
더	더	더	더					
도	도	도	도					

태	태	태	태				
토	토	토	토				
소	소	소	소				
쇼	쇼	쇼	쇼				
조	조	조	조				
저	저	저	저				
츄	츄	츄	츄				
초	초	초	초				
카	카	카	카				
코	코	코	코				
히	히	히	히				
효	효	효	효				

51

⨽ 받침이 있는 글자 연습 ⨼

이번에는 받침이 있는 글자를 써 볼까요. 받침은 모음이 어디에 오는지에 따라서, 어떤 자음이 받침이 되는지에 따라서 모양이 조금씩 달라져요. 마치 테트리스처럼 끼워 맞춰서 쓴다고 생각하면 쉬워요.

기	역	기	역	기	역		
니	은	니	은	니	은		
디	귿	디	귿	디	귿		
리	을	리	을	리	을		
미	음	미	음	미	음		
비	읍	비	읍	비	읍		
시	옷	시	옷	시	옷		
이	응	이	응	이	응		
지	읒	지	읒	지	읒		
치	읓	치	읓	치	읓		

키	읔	키	읔	키	읔		
티	읕	티	읕	티	읕		
피	읖	피	읖	피	읖		
히	읗	히	읗	히	읗		
닭	닭	닭	닭	닭	닭		
빵	빵	빵	빵	빵	빵		
술	술	술	술	술	술		
봄	봄	봄	봄	봄	봄		
여	름	여	름	여	름		
가	을	가	을	가	을		
겨	울	겨	울	겨	울		
오	늘	오	늘	오	늘		

⤳ 단어 연습 ⤳

단어 쓰기부터 시작해 보세요. 칸의 중앙에 잘 맞춰서 자음과 모음, 받침의 균형을 잘 보며 천천히 쓰는
것이 중요해요. 일상 속의 다양한 단어를 연습해 보면 필체를 다듬어 나가는데 도움이 된답니다.

구	름	구	름	구	름		
광	대	광	대	광	대		
조	각	조	각	조	각		
사	람	사	람	사	람		
그	림	그	림	그	림		
카	톡	카	톡	카	톡		
반	달	반	달	반	달		
내	일	내	일	내	일		
커	피	커	피	커	피		
라	떼	라	떼	라	떼		

마	늘	마	늘	마	늘		
양	파	양	파	양	파		
와	플	와	플	와	플		
칫	솔	칫	솔	칫	솔		
선	물	선	물	선	물		
사	막	사	막	사	막		
리	듬	리	듬	리	듬		
걔	롤	걔	롤	걔	롤		
헬	스	헬	스	헬	스		
튤	립	튤	립	튤	립		
만	추	만	추	만	추		
보	름	달	보	름	달		

피	크	닉	피	크	닉		
포	켓	몬	포	켓	몬		
팝	스	타	팝	스	타		
노	래	방	노	래	방		
사	람	들	사	람	들		
카	메	라	카	메	라		
이	태	원	이	태	원		
유	튜	브	유	튜	브		
무	화	과	무	화	과		
바	닐	라	바	닐	라		
플	레	인	플	레	인		
라	일	락	라	일	락		

수	선	화	수	선	화		
마	가	렛	마	가	렛		
뷰	티	플	뷰	티	플		
지	평	선	지	평	선		
원	데	이	원	데	이		
클	래	스	클	래	스		
좋	은	날	좋	은	날		
너	랑	나	너	랑	나		
핑	크	뮬	리	핑	크	뮬	리
오	아	시	스	오	아	시	스
라	라	랜	드	라	라	랜	드
다	쿠	아	즈	다	쿠	아	즈

빅	토	리	아
페	퍼	로	니
레	드	벨	벳
어	쿠	스	틱
시	그	니	처
라	즈	베	리
홀	케	이	크
자	격	지	심
홍	대	입	구
김	치	우	동
단	편	영	화
포	스	트	잇

아 이 패 드 아 이 패 드

애 플 펜 슬 애 플 펜 슬

라 넌 큘 러 스

라 넌 큘 러 스

유 칼 립 투 스

유 칼 립 투 스

킴 벌 리 로 즈

킴 벌 리 로 즈

크 리 스 마 스

크 리 스 마 스

비 긴 어 게 인

비 긴 어 게 인

⟩ 짧은 글 연습 ⟨

문장이나 단어 뒤에 붙어서 어떠한 뜻을 첨가하여 뒤에 올 다른 말과의 관계를 표시해주거나 연결해주는
것을 '조사'라고 합니다. 대표적으로 '-은, -는, -이, -가, -을, -를'이 있죠. 이 조사를 더해, 짧은 글 쓰기
를 해볼게요. 앞서 연습한 단어와 조합해서 써도 좋고, 아래 예시를 함께 연습해도 좋아요.

나만의 여름 나만의 여름 나만의 여름

감사의 마음 감사의 마음 감사의 마음

5월은 사랑이니까 5월은 사랑이니까 5월은 사랑이니까

잠깐의 여유 잠깐의 여유 잠깐의 여유

초겨울의 공기 초겨울의 공기 초겨울의 공기

서울의 밤 서울의 밤 서울의 밤

빨강머리 앤 빨강머리 앤 빨강머리 앤

무드가 흐르던 밤 무드가 흐르던 밤 무드가 흐르던 밤

너의 손을 잡고 너의 손을 잡고 너의 손을 잡고

넌 나의 전부야 넌 나의 전부야 넌 나의 전부야

바다가 들려 바다가 들려 바다가 들려

날씨 좋은 날 날씨 좋은 날 날씨 좋은 날

비 내리는 밤 비 내리는 밤 비 내리는 밤

잠 못 드는 밤 잠 못 드는 밤 잠 못 드는 밤

성수동 카페에서　　성수동 카페에서　　성수동 카페에서

바
람
체

근사한 계절　　근사한 계절　　근사한 계절

노래를 들었어　　노래를 들었어　　노래를 들었어

주말의 브런치　　주말의 브런치　　주말의 브런치

말할까? 말까?　　말할까? 말까?　　말할까? 말까?

63

낭만적인 밤 낭만적인 밤 낭만적인 밤

보라빛 밤 보라빛 밤 보라빛 밤

놀러와요. 집으로 놀러와요. 집으로 놀러와요. 집으로

따뜻한 햇살 따뜻한 햇살 따뜻한 햇살

여유로운 오후 여유로운 오후 여유로운 오후

잔잔한 봄처럼 　잔잔한 봄처럼 　잔잔한 봄처럼

너, 나 좋아해? 　너, 나 좋아해? 　너, 나 좋아해?

그해, 여름손님 　그해, 여름손님 　그해, 여름손님

설레는 오후 　설레는 오후 　설레는 오후

재벌집 막내아들 　재벌집 막내아들 　재벌집 막내아들

⊱ 긴 문장 연습 ⊰

행복은 언제나
마음속에 있는 걸
정말로 행복한 날들은
자잘한 기쁨들이
조용히 이어지는 날들이야

행복은 언제나
마음속에 있는 걸
정말로 행복한 날들은
자잘한 기쁨들이
조용히 이어지는 날들이야

생각대로 되지 않았어?
그렇다고 해서 절대로
실망하지는 마
실망하는 것보다도
아무런 기대조차 안하는게
더 나쁜거야

생각대로 되지 않았어?
그렇다고 해서 절대로
실망하지는 마
실망하는 것보다도
아무런 기대조차 안하는게
더 나쁜거야

너에게도 괜찮은
내일이 왔으면 좋겠어
더 큰 슬픔도 오지 않았으면 해
너에게는 그럴 자격이
충분하다고 생각했거든

너에게도 괜찮은
내일이 왔으면 좋겠어
더 큰 슬픔도 오지 않았으면 해
너에게는 그럴 자격이
충분하다고 생각했거든

인생이란 건 말야
어쩌면 한잔의 술이 아닐까?
그 잔에는 단맛, 쓴맛도
있을테니까 말야
언젠가는 맛보게될그날,
내가 강하고 용감했으면

인생이란 건 말야
어쩌면 한잔의 술이 아닐까?
그 잔에는 단맛, 쓴맛도
있을테니까 말야
언젠가는 맛보게될그날,
내가 강하고 용감했으면

지금 꿈을 꾸기에는
너무 늦은 한낱 치기에
불과하다고 생각했어요
그런데, 아니었어요
꿈을 꾸는데는 나이가 없어요
그리고 꿈은 절대로 늙지않아요

지금 꿈을 꾸기에는
너무 늦은 한낱 치기에
불과하다고 생각했어요
그런데, 아니었어요
꿈을 꾸는데는 나이가 없어요
그리고 꿈은 절대로 늙지않아요

내 삶은 때로는 불행했고
때로는 행복했습니다
그럼에도 살아서 좋았습니다
오늘을 살아가세요
인생은 살 가치가 있잖아요

내 삶은 때로는 불행했고
때로는 행복했습니다
그럼에도 살아서 좋았습니다
오늘을 살아가세요
인생은 살 가치가 있잖아요

03

알록달록
일상에 스며드는
나의 손글씨

그림을 활용해
손글씨 꾸미기

손글씨에 아기자기한 손그림을 더하면
훨씬 표현이 풍부해질 수 있다는 사실을 아시나요?
문자만으로는 전하기 어려운 마음을
그림을 통해서 더 구체적으로 시각화할 수 있어요.
세심하게 잘 그린 그림이 아니어도 돼요.
그림으로 색을 조금만 더 넣어 주는 것만으로도
손글씨의 매력이 극대화됩니다.

영원할 줄 알았던
스물다섯, 나의 청춘

너와 나 사이
우주를 건너

받침 없는 글자의 균형에
신경 써주세요.

너와 나 사이
우주를 건너

자음 'ㅇ'을 행성 그림으로
그려서 포인트를 주세요.

너와 나 사이
우주를 건너

먼 하늘 별빛처럼
빛나는 너

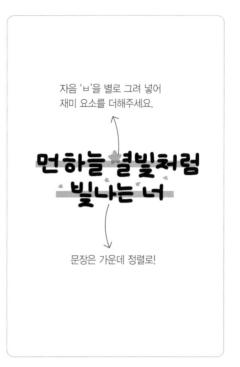

자음 'ㅂ'을 별로 그려 넣어
재미 요소를 더해주세요.

먼 하늘 별빛처럼
빛나는 너

문장은 가운데 정렬로!

먼 하늘 별빛처럼
빛나는 너

또다시
꽃피는봄이오면

쌍자음은 너무 붙여 쓰면
답답해요.

또다시
꽃피는봄이오면

'꽃'과 '봄'은 받침이 있고 세로로 긴 형태이기
때문에 다른 글자보다 조금 더 커져도 돼요.
강조하는 느낌으로 표현해 주세요.

또다시
꽃피는봄이오면

네가 떠나던 날
써내려간 편지

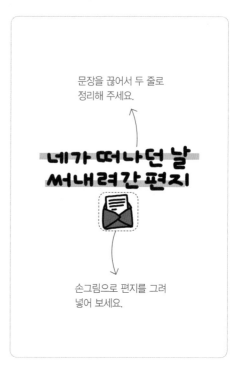

문장을 끊어서 두 줄로
정리해 주세요.

네가 떠나던 날
써내려간 편지

손그림으로 편지를 그려
넣어 보세요.

네가 떠나던 날
써내려간 편지

ZOOM IN!
오늘따라 빛이나

영문을 쓸 때는
한글 서체와
비슷한 느낌을 살려요.

문장 부호를 쓰면
감정을 더 풍부하게
표현할 수 있어요.

ZOOM IN!
오늘따라 빛이나

손그림 포인트를
넣어 주세요.

ZOOM IN!
오늘따라 빛이나

영원할줄 알았던
스물다섯, 나의청춘

영원할줄 알았던
스물다섯, 나의청춘

쉼표를 사용해서 절제된
감정이나 여운을 표현할
수 있어요.

영원할줄 알았던
스물다섯, 나의청춘

넌 이미 네가
생각하는 것보다
강할거야!

문장을 세 줄로 끊어 써서
리듬감을 살려주세요.

넌 이미 네가
생각하는 것보다
강할거야!

중간 정렬을 사용해 배치의
균형감을 만들어 주세요.

넌 이미 네가
생각하는 것보다
강할거야!

인생을 즐겨요!
누군가의 꽃이었을
그대들에게

글씨와 그림을 함께 배치해서 근사한
분위기를 연출할 수 있어요.

인생을 즐겨요!
누군가의 꽃이었을
그대들에게

인생을 즐겨요!
누군가의 꽃이었을
그대들에게

눈이부셨던 바다,
나의 눈속에는
그보다 빛나던 너

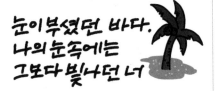

왼쪽 정렬로 글씨를
배치해 보세요.

눈이부셨던 바다,
나의 눈속에는
그보다 빛나던 너

오른쪽 들쭉날쭉한
공간에 그림을 채워
균형감을 주세요.

눈이부셨던 바다,
나의 눈속에는
그보다 빛나던 너

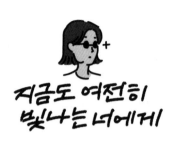

손그림을 중앙에 크게 그리고
글씨를 배치하면 글씨와 그림을
모두 강조할 수 있어요.

이 밤을 머금은
달에게 비밀을
노래하듯이 전해

이 밤을 머금은
달에게 비밀을
노래하듯이 전해

받침 'ㄹ'이 많은 문장에서는
답답하지 않게 글자 사이의
여유 공간을 만들어 주세요.

이 밤을 머금은
달에게 비밀을
노래하듯이 전해

긴 문장으로
그림일기 쓰기

나의 이야기는 세상에서 제일 좋은 글감이 되기도 하죠.

손글씨 소재가 고갈됐거나 따라 쓰기에 지쳤을 때는

그림일기를 써보세요.

글씨는 꾸준하게 많이 써보는 것이 정말 중요하기 때문에,

일기 쓰기는 재미있게 연습할 수 있는 좋은 방법이기도 해요.

나의 일상을 기록하는 것이니 편안한 마음으로

슥슥 떠오르는 것들을 심플하게 쓰고 그리면 됩니다.

DAY : DATE : / /

22년 10월 10일 맑다
한바탕 지나간
여름의끝에서 어느새
가을이 와 서있더라구
옆에서 나란히 걷는
네손을 괜히 잡고싶었어

22년 7월 2일 흐리다 맑음
네 손을 잡고 합정동을 걷던중,
처음 같이 듣던 노래가
흘러나왔어.
기분이 좋았어.

22년 9월 28일 미세먼지
새 핸드폰을 주문했다
2년만에 큰 마음먹고
주문하긴 했으나.
알람으로만 쓸것같은
불길한 예감

22년 8월 18일 비온다
엊그제 장염으로
크게 아팠는데,
친구가 포카리를 사다줬다
솔직히 개강동먹음.
타지에서 아프면 서럽다

22년 11월 11일 추웠다
빼빼로데이가 왔다.
올해는 다행스럽게도
줄사람이 생겨서
구질구질하게 셀프구입은
안해도 된다. 휴우 ♥

사진과 손글씨로
엽서 만들기

직접 찍은 사진을 인쇄하고 그 위에 손글씨를 써넣으면

근사한 나만의 엽서가 완성됩니다.

선물하기도 좋고, 인테리어 소품으로 쓰기도 좋아요.

집에서 프린터를 활용하거나 인쇄 업체에서

엽서 사이즈 소량 인쇄를 하는 방법도 있어요.

맘에 드는 사진과 손글씨로

나만의 멋진 엽서를 만들어 보세요!

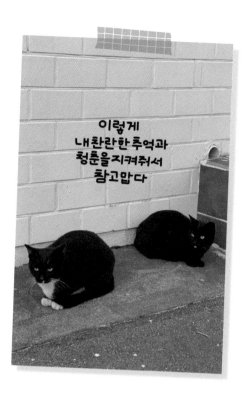

이렇게
내찬란한 추억과
청춘을지켜줘서
참고맙다

끊어 쓰기를 할 때는 의미 전달과
문맥의 흐름을 고려해서 자연스럽게
문장을 나눠주세요.

이렇게 /
내찬란한 추억과 /
청춘을지켜줘서 /
참고맙다 /

이렇게
내찬란한 추억과
청춘을지켜줘서
참고맙다

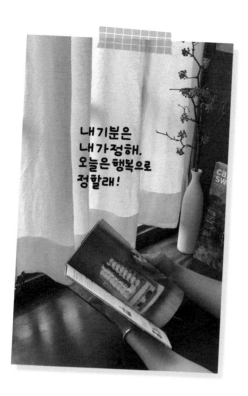

내기분은
내가정해.
오늘은행복으로
정할래!

조사를 조금 작게 쓰면
앞 단어와 분리된 느낌을
주면서 의미 전달이 더
좋아져요.

내기분은
내가정해.
오늘은행복으로
정할래!

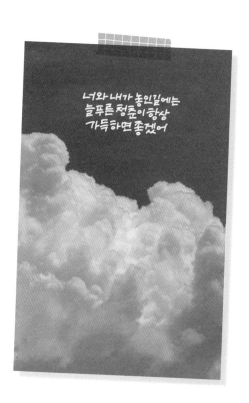

너와 내가 놓인길에는
늘푸른 청춘이항상
가득하면 좋겠어

받침이 많은 긴 문장은 글자 사이
높낮이와 공간을 고려하면서 균형감
있게 써야해요.

너와 내가 놓인길에는
늘푸른 청춘이항상
가득하면 좋겠어

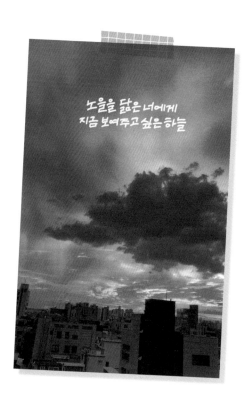

노을을 닮은 너에게
지금 보여주고 싶은 하늘

두 줄로 배치할 때는 아랫줄이 길면
전체적으로 더 안정감을 줘요.

노을을 닮은 너에게
지금 보여주고 싶은 하늘

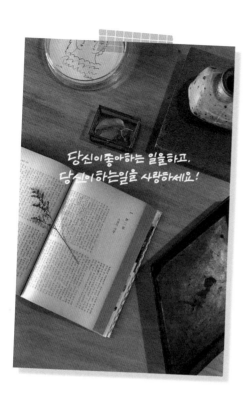

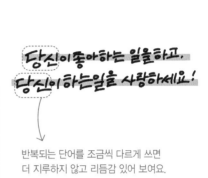

반복되는 단어를 조금씩 다르게 쓰면
더 지루하지 않고 리듬감 있어 보여요.

당신이좋아하는 일을하고,
당신이하는일을 사랑하세요!

04

사각사각
종이 위에 마음을
담고 싶은 날

∑ 01 ⅀
처음 만난 날

널 보았던 그날을 기억해
나는 네 눈만 바라보기만 했지.
널 보는 순간 숨이 멎을 뻔 했지
너도 기억해줄래?
우리만 빛났던 그때의 밤을

⊰ 02 ⊱
잠못드는밤

집으로 돌아왔는데
수많은 생각들에
조금 슬퍼졌어
내일은 정말 좋은일이
생겼으면 좋겠어

∑ 03 ∫
가만히 눈을 감고

우리가 다시 예전처럼
평범하게 안부를 묻고
아무렇지 않게
대할 수 있을까?
그렇게 몇 번이고 되물었어.

"

"

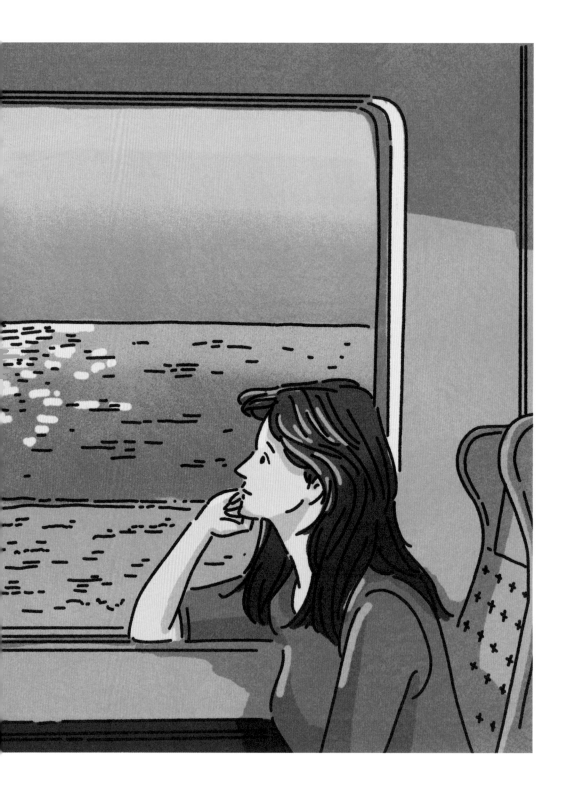

⟨ 04 ⟩
기차를 타고

기차를 탔어
난 너를 보면서 생각했어
'넌 어떤 생각을 하고 있을까?'
난 너와 함께라면
뭐든 괜찮을 것 같아.
널 생각만 해도 설레거든

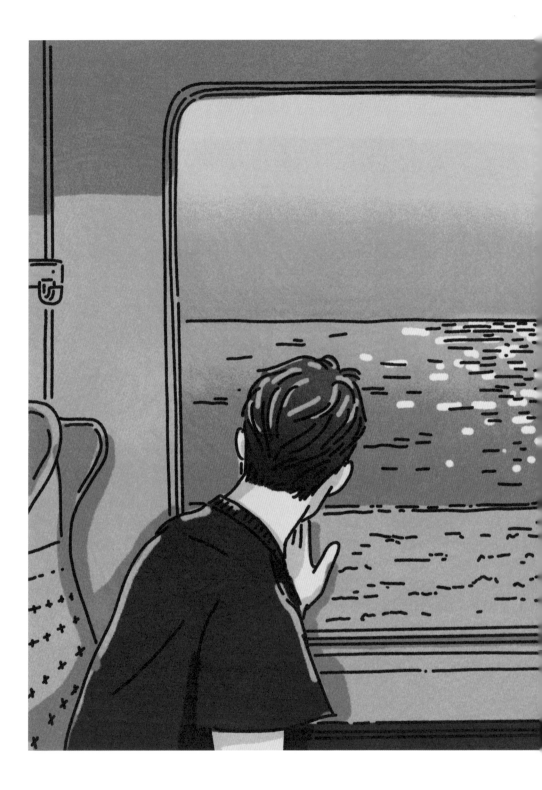

05
너와 나의 모든 날들

노을빛으로 물든 윤슬이
우리를 더욱 눈부시게 물들였어
모든 것들이 다 바래져도
서서히 지워져가도
너와 함께한 모든 날들은
저 윤슬처럼 반짝일거야

⊰ 06 ⊱
한 페이지가 될 수 있게

네가 힘들고 지칠 때,
이렇게 위로의 말을 건네고 싶어.

"힘들지? 쉬어가도 괜찮아."

서두르지 말고, 오늘을 즐겨
아름다운 청춘의 한 페이지를

써내려가자

07

나 너 좋아하나 봐

특별할건 없었지만
너로 인해서 내가
웃음이 많은 사람인걸
깨닫게 되었어
참 고마웠어.
넌 내 세상의 전부였어

08
너와 함께 하는 지금

좋은꿈을 꾸면서
잠들수 있을것 같아
지금 말로표현하기 힘든
이기분과느낌을
다 담을수 있을까?

담고 싶은 순간들

내 연락을 기다렸다는
너의 말에 기분이 좋았어
매일이 항상 오늘같다면
얼마나 좋을까?

"

"

⅀ 10 ⅂
지금, 우리, 여기

지금 우리 여기
함께 잡은 이 두손
절대로 놓지 않기로 해.

특별부록

아이패드용 필기 브러시 & 글씨 연습 템플릿 사용법
& 손그림 디지털 스티커 다운로드 및 활용 방법

아이패드를 이용한 디지털 손글씨를 연습하는 독자를 위해 저자가 직접 제작한 필기 브러시 2종 세트와 글씨 연습 템플릿, 손그림 디지털 스티커를 제공합니다. 부록을 사용할 수 있는 애플리케이션은 〈Procreate(프로크리에이트)〉이며, 애플 앱 스토어에서 다운로드할 수 있습니다 (유료).

Procreate GoodNotes

*손그림 디지털 스티커는 〈GoodNotes(굿노트)〉 앱에서도 사용 가능합니다

❶ 상단 QR 코드를 스캔하고, '다운로드' 버튼을 클릭합니다.

❷ 주소창 옆 다운로드 버튼(화살표)을 누르면 '다운로드 항목'으로 파일이 보입니다. 파일명을 클릭하면 자동으로 파일이 저장된 파일 앱의 다운로드 폴더로 이동합니다.

❸ '귀여운손손글씨_특별부록.zip' 파일을 클릭하면 자동으로 압축이 풀립니다. 폴더 안에서 '브러시, 스티커, 템플릿' 3개의 폴더를 확인할 수 있습니다.

❹ '브러시' 폴더 안에 동글체와 바람체 전용 브러시가 있습니다. 각 브러시를 클릭하면 자동으로 프로크리에이트 브러시 설치가 됩니다. 〈Procreate〉 앱의 브러시 탭 '가져옴' 항목에서 확인할 수 있습니다.

❺ '스티커' 폴더 안에 디지털 스티커 10종이 있습니다. 〈Procreate〉 앱 또는 〈GoodNotes〉 앱에서 불러오기 하여 따라 그리기, 꾸미기 등으로 활용할 수 있습니다.

❻ '템플릿' 폴더 안에 글씨 연습장이 있습니다. 동글체, 바람체를 연습하거나 글씨 연습을 할 때 사용할 수 있습니다.